그림 그리기 첫걸음

그림 그리기 첫걸음

즐거운상상 지음

생각의빛

들어가며
두근두근, 첫 그림을 시작하다!

그림에 관심있고 그림을 그려보고 싶으시다면 이 책으로 시작하세요.

누구나 따라그리기 쉽도록 구성되어 있습니다.

그림을 그리다 보면 스트레스도 풀리고 기분도 정화되는 놀라운 효과를 경험하실 수 있을 거에요.

그림으로 찾은 내 마음의 긍정은 나 자신에게 큰 힘이 됩니다.

신기하게도 어떤 사물이든 그림으로 그려놓으면 모두 아름다워집니다.

연필, 볼펜, 사인펜, 색연필, 크레파스, 마카 등 마음에 드는 재료로 그리시면 됩니다. 여러 재료를 접하다 보면 자신에게 맞는 재료를 찾을 수 있어요.

이제 그림의 매력 속으로 퐁당 빠져보세요~

Part 1 채소와 과일

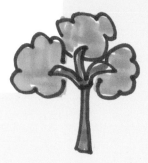

Part 2 꽃과 나무

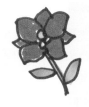

Part 3 동물

Part 4 맛있는 음식 그리기

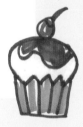

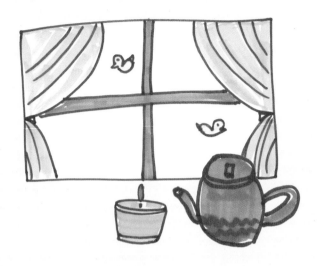

Part 5 일상

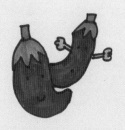

Part 1

채소와 과일

 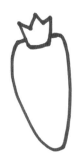 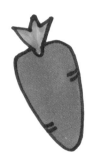

당근의 꼭지를 그려줍 길쭉한 느낌으로 그려 색칠하여 완성합니다.
니다. 보세요.

여러가지 모양으로 그려봅시다

따라그리고 색칠해보세요.

브로콜리를 그려볼게 요.

구름 모양처럼 그려봅 니다.

색칠하여 완성합니다.

여러가지 모양으로 그려봅시다

따라그리고 색칠해보세요.

가지를 그려볼게요. 가지 꼭지를 그려봅니다. 곡선의 느낌을 잘 살려봅니다.

여러가지 모양으로 그려봅시다 ————————————

따라그리고 색칠해보세요.

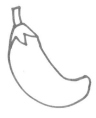

 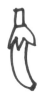

고추를 그려볼게요. 고추 꼭지입니다. 간단히 완성!

여러가지 모양으로 그려봅시다 ────────────────

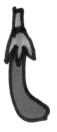

따라그리고 색칠해보세요.

대파를 그려볼게요.　　길쭉한 느낌으로 그려　간단히 완성합니다.
　　　　　　　　　　　봅니다.

여러가지 모양으로 그려봅시다 ────────────────────

따라그리고 색칠해보세요.

둥근 양파 모영을 그려 싹도 그려봅니다. 양파껍질을 표현하면
봅니다. 완성!

여러가지 모양으로 그려봅시다 ————————————————

따라그리고 색칠해보세요.

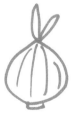

둥근 사각형을 그려봅 겹쳐서 그려줍니다. 간단히 완성합니다.
니다,

여러가지 모양으로 그려봅시다 ─────────────────

따라그리고 색칠해보세요.

토마토를 그려볼게요.　　큰 동그라미, 작은 동그　　꼭지를 그려 완성!
　　　　　　　　　　　라미를 그려봅니다.

여러가지 모양으로 그려봅시다 ─────────────────────

따라그리고 색칠해보세요.

 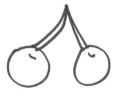

원을 그립니다. 원을 하나 더 그립니다. 줄기를 그리면 완성!

여러가지 모양으로 그려봅시다 ————————————

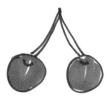

따라그리고 색칠해보세요.

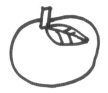

꼭지를 그려줍니다.　　　　잎을 그립니다.　　　　　원을 두르고 잎을 그려
　　　　　　　　　　　　　　　　　　　　　　　　　완성!

여러가지 모양으로 그려봅시다 ─────────────────────────

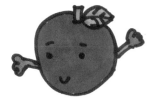
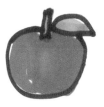
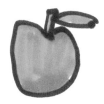

따라그리고 색칠해보세요.

새콤달콤 오렌지

원을 그려줍니다. 원을 하나 더 그려줍니다. 단면을 그려 완성!

여러가지 모양으로 그려봅시다

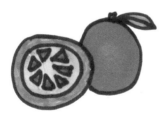

따라그리고 색칠해보세요.

꼭지를 그려줍니다.　　　원을 그려줍니다.　　　무늬를 그려 완성합니
　　　　　　　　　　　　　　　　　　　　　　다.

여러가지 모양으로 그려봅시다

따라그리고 색칠해보세요.

작은 원을 그려줍니다. 더 많이 그려줍니다 꼭지를 그려 완성합니다.

여러가지 모양으로 그려봅시다 ─────────────────

따라그리고 색칠해보세요.

곡선을 그려줍니다.　　선을 이어 바나나의 형　　선을 하나 더 그어주면
　　　　　　　　　　　태를 표현합니다.　　　　입체감을 표현해주면
　　　　　　　　　　　　　　　　　　　　　　서 바나나 완성!

여러가지 모양으로 그려봅시다 ───────────────

따라그리고 색칠해보세요.

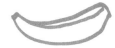

 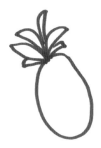 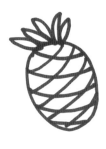

길쭉한 동그라미를 그 잎사귀를 그려 줍니다. 선을 겹쳐 파인애플 느
려줍니다 낌을 살려줍니다.

여러가지 모양으로 그려봅시다 ─────────────

따라그리고 색칠해보세요.

모서리가 둥근 직사강 간단히 버섯 완성! 색을 칠해 완성합니다.
형을 그려줍니다.

여러가지 모양으로 그려봅시다 ——————————————————

따라그리고 색칠해보세요.

Part 2

꽃과 나무

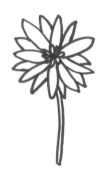

데이지를 그려볼게요.　　꽃잎을 그려줍니다.　　줄기를 그려 완성합니다.

여러가지 모양으로 그려봅시다 ─────────────

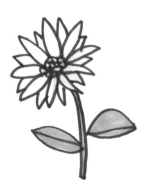
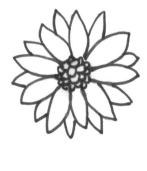

따라그리고 색칠해보세요.

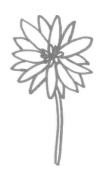

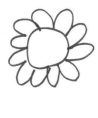 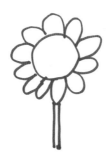 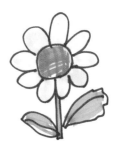

해바라기 꽃을 그려봅 줄기를 그려봅니다. 색칠하여 완성합니다.
니다.

여러가지 모양으로 그려봅시다 ─────────────

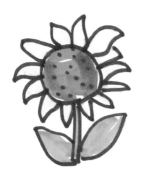

따라그리고 색칠해보세요.

작은 동그라미를 그려 꽃잎을 그려봅니다. 동백꽃 한 송이 완성!
봅니다.

여러가지 모양으로 그려봅시다 ─────────────────────

따라그리고 색칠해보세요.

작은 동그라미를 그려 봅니다.

꽃잎을 그려봅니다.

줄기를 그려 완성합니다.

여러가지 모양으로 그려봅시다 ───────

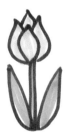 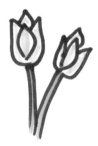 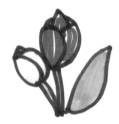

따라그리고 색칠해보세요.

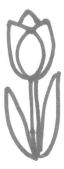

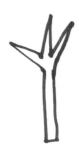 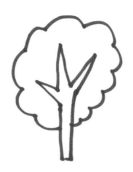 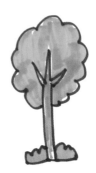

나무 줄기를 그립니다. 잎을 그려 완성합니다. 색칠해보세요.

여러가지 모양으로 그려봅시다 ──────────────

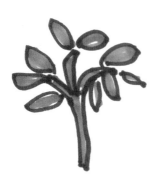 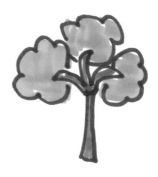

따라그리고 색칠해보세요.

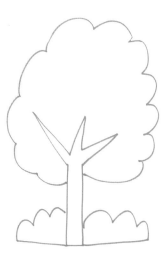

줄기를 그려봅니다. 잎을 그립니다. 잎을 더 그려 완성합니다.

여러가지 모양으로 그려봅시다 ————————————

따라그리고 색칠해보세요.

화분 받침대를 그려봅 니다. 선인장을 그립니다. 색칠해봅니다.

여러가지 모양으로 그려봅시다 ─────────

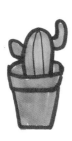

따라그리고 색칠해보세요.

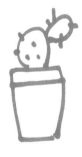

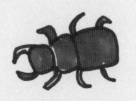

Part 3

동물

 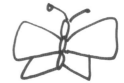

타원을 그리고 그 사이 에 작은 선을 그려줍니 다.

세개의 타원을 이어줘 도 됩니다.

날개와 더듬이를 그려 완성!

여러가지 모양으로 그려봅시다 ────────────

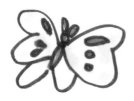 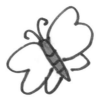 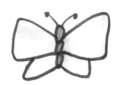

따라그리고 색칠해보세요.

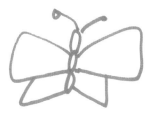

 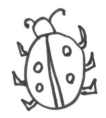

원을 그려줍니다.　　원 중앙으로 선을 그려　다리와 더듬이를 그려
　　　　　　　　　　줍니다.　　　　　　　完성!

여러가지 모양으로 그려봅시다 ────────

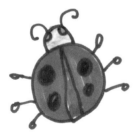 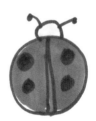

따라그리고 색칠해보세요.

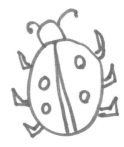

 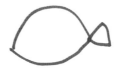 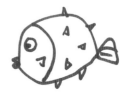

타원을 그려줍니다.　　　꼬리를 그립니다.　　　세부묘사를 해서 완성!

여러가지 모양으로 그려봅시다

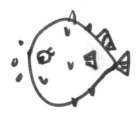 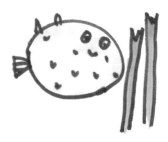

따라그리고 색칠해보세요.

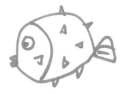

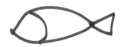

물고기의 몸통을 그려 꼬리와 눈을 그려줍니 색칠하여 완성합니다.
줍니다. 다.

여러가지 모양으로 그려봅시다 ─────────────

 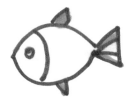

따라그리고 색칠해보세요.

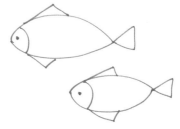

 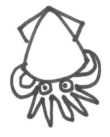

모서리가 둥근 삼각형 양옆으로 그려줍니다. 오징어 완성!
을 그려줍니다.

여러가지 모양으로 그려봅시다 ─────────────

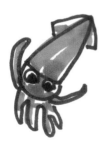 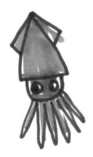 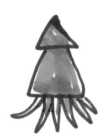

따라그리고 색칠해보세요.

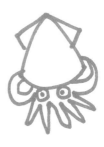

 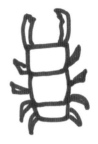

모서리가 부드러운 사 곡선의 느낌으로 그려 사슴벌레 완성!
각형을 그려줍니다. 봅니다.

여러가지 모양으로 그려봅시다 ─────────────────

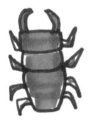 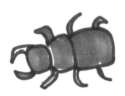 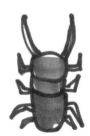

따라그리고 색칠해보세요.

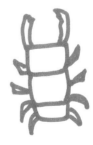

Part 4

맛있는 음식 그리기

볼록한 식빵 형태를 그 선을 그어 형태를 완성 채색해봅니다.
려줍니다. 합니다.

여러가지 모양으로 그려봅시다 ────────────────

따라그리고 색칠해보세요.

 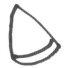 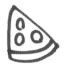

조각피자의 모양을 그 　가장자리를 그립니다. 　토핑을 그려 조각피자
려봅니다. 　　　　　　　　　　　　　　　　완성!

여러가지 모양으로 그려봅시다 ────────────────────

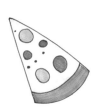 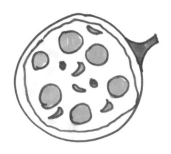

따라그리고 색칠해보세요.

타원을 그립니다. 중앙에 작은 원을 그립 맛있는 크림을 그립니
니다. 다.

여러가지 모양으로 그려봅시다 ───────────────────

따라그리고 색칠해보세요.

 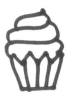

크림을 그립니다. 선을 같은 방향으로 겹 컵케이크 완성!
칩니다.

여러가지 모양으로 그려봅시다 ──────────────

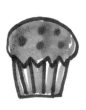 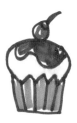 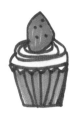

따라그리고 색칠해보세요.

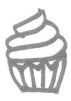

구름 모양을 그려봅니 선을 그어 줍니다. 꼬아진 반죽 형태를 완
다. 성합니다!

여러가지 모양으로 그려봅시다 ——————————————————

따라그리고 색칠해보세요.

부채꼴 형태를 그려줍 니다.

밑에 사각형을 이어줍 니다.

선을 그어 둥근 가장 자 리 형태를 만들어줍니 다.

여러가지 모양으로 그려봅시다 ————————————————

따라그리고 색칠해보세요.

반달을 그려줍니다.

중앙에 동그라미를 그려줍니다,

원통 모양의 롤케이크 완성!

여러가지 모양으로 그려봅시다 —————————

따라그리고 색칠해보세요.

타원을 그려줍니다. 카스테라의 진한 부분 폭신폭신한 카스테라
입니다. 완성!

여러가지 모양으로 그려봅시다 ─────────────

따라그리고 색칠해보세요.

타원을 그려줍니다. 점선을 그려줍니다. 단팥빵 완성!

여러가지 모양으로 그려봅시다 —————————————

따라그리고 색칠해보세요.

타원을 그려줍니다.　　막대기를 그려줍니다.　　케첩을 발라 완성합니다.

여러가지 모양으로 그려봅시다 ────────────────

따라그리고 색칠해보세요.

타원을 그려줍니다. 칼집을 그립니다. 바게트빵 완성!

여러가지 모양으로 그려봅시다 ——————————————

따라그리고 색칠해보세요.

길쭉한 반원을 그립니다. 반대방향도 그려줍니다. 크림을 묘사하여 완성!

여러가지 모양으로 그려봅시다 ──────────────

따라그리고 색칠해보세요.

사각형을 그려줍니다. 아이스크스림을 그려 색칠하여 완성합니다.
줍니다.

여러가지 모양으로 그려봅시다 ─────────────────

따라그리고 색칠해보세요.

 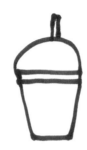 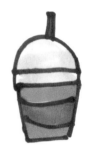

사각형에 반원을 그려 빨대와 컵을 그려줍니 색칠하여 완성합니다.
줍니다. 다.

여러가지 모양으로 그려봅시다 ————————————

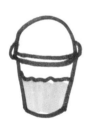 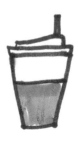 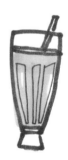

따라그리고 색칠해보세요.

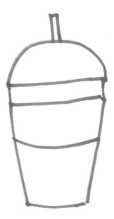

원을 그립니다. 선을 빙글빙글 이어줍 색칠하여 완성합니다.
 니다.

여러가지 모양으로 그려봅시다 ──────────────

따라그리고 색칠해보세요.

원을 그립니다. 작은 원을 그립니다. 쿠키 완성!

여러가지 모양으로 그려봅시다 ───────────────

따라그리고 색칠해보세요.

삼각형을 그립니다.　　　김을 그려봅니다.　　　색칠해봅니다.

여러가지 모양으로 그려봅시다

따라그리고 색칠해보세요.

Part 5

일생생활

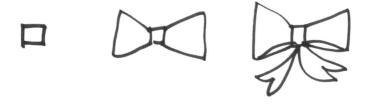

작은 사각형을 그립니　양 옆으로 나비 날개처　리본 깔끔하게 완성!
다.　럼 그려줍니다.

여러가지 모양으로 그려봅시다 ────────────────

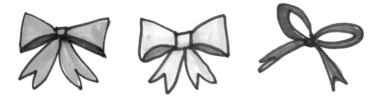

따라그리고 색칠해보세요.

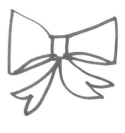

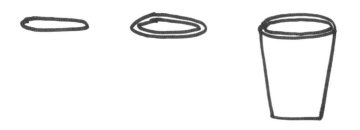

길쭉한 타원을 그려줍 니다.

하나 더 그려줍니다.

직선으로 이어줍니다.

여러가지 모양으로 그려봅시다 ─────────────

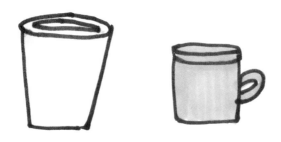

따라그리고 색칠해보세요.

뚜껑을 그려줍니다.　　손잡이도 그려줍니다.　　주전자 완성!

여러가지 모양으로 그려봅시다

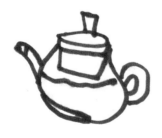 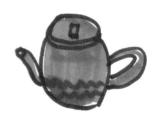

따라그리고 색칠해보세요.

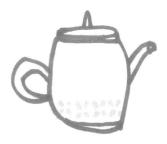

모자 형태를 그려줍니 모서리에 동그라미를 무늬를 그려 완성합니
다. 그려줍니다. 다.

여러가지 모양으로 그려봅시다 ─────────────

따라그리고 색칠해보세요.

불꽃을 그립니다.　　　심지를 그립니다.　　　초를 그려 완성합니다.

여러가지 모양으로 그려봅시다 ──────────────

따라그리고 색칠해보세요.

길쭉한 사각형을 그려 삼각형을 그려봅니다. 연필심을 그려 완성!
봅니다.

여러가지 모양으로 그려봅시다 ──────────────

따라그리고 색칠해보세요.

동그라미 두개를 겹친 형태를 그려봅니다.

눈과 입을 그려 표정을 만들어줍니다.

모자와 목도리를 그려 줍니다.

여러가지 모양으로 그려봅시다 ——————————

 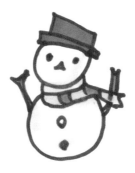

따라그리고 색칠해보세요.

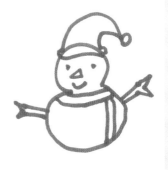

그림 그리기 첫걸음

초판 1쇄 발행 | 2018년 10월 22일

지은이 | 즐거운상상
펴낸이 | 김지연
펴낸곳 | 생각의빛

주 소 | 경기도 파주시 한빛로 70 515-501

출판등록 | 2018년 8월 6일 제406-2018-000094호

ISBN | 979-11-964594-3-7 (13650)

원고 투고 | sangkac@nate.com

* 값 13,000원

* 생각의빛은 삶의 감동을 이끌어내는 진솔한 책을 발간하고 있습니다. 참신한 원고가 준비되셨다면 망설이지 마시고 연락주세요.

이 도서의 국립중앙도서관 출판예정도서목록(CIP)은 서지정보유통지원시스템 홈페이지(http://seoji.nl.go.kr)와 국가자료종합목록시스템(http://www.nl.go.kr/kolisnet)에서 이용하실 수 있습니다. (CIP제어번호 : CIP2018029121)